darunter richtete man eine Kammerkrypta ein. Ein kreuzförmiger Zentralbau mit einem Reliquiengrab wurde vor der Westseite des Domes erbaut.

Diese Anlage wurde noch vor 859 mit einem Westwerk anstelle des Zentralbaus versehen. Auch zog man ein durchlaufendes Querhaus statt des alten Sanktuariums ein, so daß sich der Bereich des Chores nach Osten verschob. Der Chor wurde erneuert, er mündete nun in eine Scheitelkapelle in Kreuzform, und man legte eine umlaufende Ringkrypta an. Die **Bischofskirche** kam jetzt auf eine Länge von etwa 74 Metern und wurde 859 durch Hildegrim II. geweiht.

Im Jahre 968 erhob Otto I. nicht Halberstadt, sondern seine Lieblingsresidenz Magdeburg zum Erzbistum, von dem aus ab 1480 der ältere Bischofssitz in Personalunion mitverwaltet werden sollte. Der Machtbereich des Halberstädter Bistums wurde durch diese Entscheidung empfindlich beschnitten. Der Konkurrenz mit Magdeburg waren wohl weitere Umbauten und Reparaturarbeiten am Dom, die angeb-

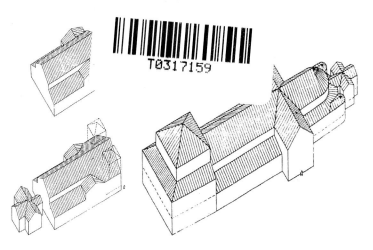

▲ *Links oben: Missionskirche des Bischofs Hildegrim I.*
Links unten: Erweiterungsbau, 2. Viertel des 9. Jahrhunderts
Rechts: Der karolingische Dom des Bischofs Hildegrim II.
Rekonstruktionen von G. Leopold (1984)

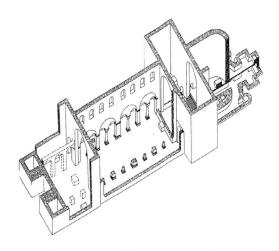

▲ *Der ottonische Dom. Rekonstruktion von G. Leopold (1984)*

lich ein teilweiser Einsturz des karolingischen Baus 965 erforderlich machte, zu verdanken. Sie sollten der eigenen Imagepflege dienen, nachdem Bischof Bernhard sich seit 955 gegen die Pläne des Kaisers zur Wehr gesetzt hatte.

Für den **ottonischen Bau** wurde ein neues Westwerk angelegt, auf der Höhe der drei westlichen Pfeilerstellungen des jetzigen gotischen Domes, und das Mittelschiff wurde mit etwa 31 Metern auf acht Arkaden verlängert, deren Pfeiler bzw. Säulen einen einfachen Stützenwechsel bildeten. Man errichtete zudem ein neues Querhaus nebst Sanktuarium, wiederum mit Scheitelkapelle und Krypta. Der Ostteil des Domes entsprach also weitgehend seinem karolingischen Vorbild, obwohl alles Mauerwerk nachweislich neu aufgeführt wurde. Die ottonische Bischofskirche, die 992 in Anwesenheit Kaiser Ottos III. geweiht wurde, maß in der Länge insgesamt 82 Meter.

Das Patrozinium der Bischofskirche wurde im 10. Jahrhundert erweitert, nachdem zunächst nur der heilige Stephanus als Schutzherr der Kirche verehrt worden war. Dessen Reliquien, schon zur Bistumsgründung aus Châlon-sur-Marne importiert, waren bereits seit karolingi-

scher Zeit im Besitz des Domes. Nun kam nach dem Erwerb zahlreicher weiterer Reliquien in Rom der heilige Sixtus als zweiter Patron hinzu.

Im Jahre 1060 muß es zu einem Brand im Dom gekommen sein, dessen Zerstörungen durch Renovierungsmaßnahmen unter Bischof Buko II. beseitigt wurden (Weihe 1071). Auf der Nordseite des Domes, wo auch der Bischofspalast lag, errichtete man die Liudgerkapelle, vermutlich privates Gebetshaus für den Bischof.

Im Zuge der Thronkämpfe Heinrichs des Löwen wurde Halberstadt 1179 von den Truppen des Herzogs zum Teil niedergebrannt, da Bischof Ulrich auf Seiten der Staufer Stellung bezogen hatte. Auch der Dom nahm Schaden und mußte wiederaufgebaut werden, dabei wölbte man zum ersten Mal alle bisher flachgedeckten Raumteile ein. Bereits 1195 scheinen die Baumaßnahmen im wesentlichen abgeschlossen gewesen zu sein, denn die Kirche sollte noch von Bischof Gardulf geweiht werden, der den bis heute erhaltenen Taufstein aus Rübeländer Marmor stiftete, doch tatsächlich fand die Weihe erst im Jahr 1220 statt. Am Ostende des Mittelschiffs errichtete man einen Lettner, und darüber erhob sich ein Aufbau mit der bis heute im Dom erhaltenen Triumphkreuzgruppe.

Im nördlichen Untergeschoß des heutigen **Kreuzgangs** ① sind noch Reste vom zweischiffigen Kreuzgang der romanischen Bischofskirche, ein Pfeiler und eine Säule aus dem letzten Viertel des 12. Jahrhunderts, sowie die Südostecke des karolingisch-ottonischen Querhauses zu betrachten. Vor 1150 wurde wohl der sogenannte **Alte Kapitelsaal** ②, heute einer der ältesten Teile des Domkomplexes, auf der Ostseite des Kreuzgangs errichtet. An ihn grenzt die 1417 datierte **Stephanuskapelle** ③.

Spätestens seit 923 wird in den Quellen eine Klausur am Dom bezeugt. Im 11. Jahrhundert wurde ein **Chorherrenstift** durch die Domgeistlichen gegründet, die eine nach Ordensregeln ausgerichtete, kanonische Lebensweise anstreben sollten. Die Kleriker zogen es in der Praxis allerdings vor, nicht einem gemeinsamen mönchischen Leben nachzugehen, sondern, da sie meist aus vermögenden sächsischen Adelsfamilien stammten, in privaten Wohnhäusern auf dem Domberg zu residieren. Aus dem Stiftsvermögen wurden ihnen seinerzeit bereits einträgliche Pfründen zugewiesen.

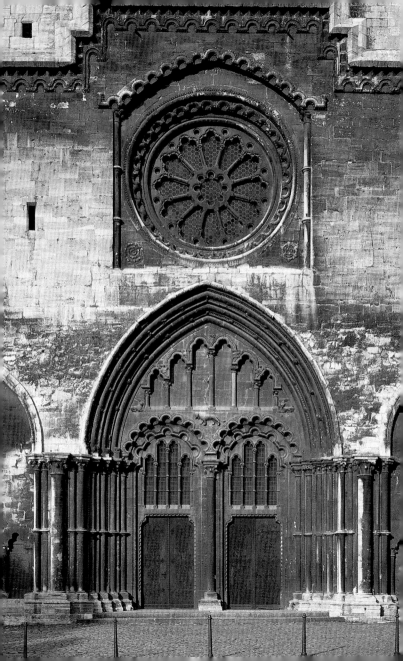

Der Bau des gotischen Domes

Der romanische Vorgängerbau des Halberstädter Domes war erst sechzehn Jahre zuvor geweiht worden, als vermutlich schon 1236, spätestens 1239, mit dem Bau der gotischen Bischofskirche begonnen wurde. Die Initiative lag wohl bei dem damaligen Dekan und berühmten Kirchenrechtslehrer Johannes Semeca, dessen erst im 15. Jahrhundert gestiftete **Grabtumba** ④ im südlichen Chorumgang erhalten blieb. Ausschlaggebend scheint wiederum die Konkurrenzsituation zu Magdeburg gewesen zu sein, wo seit 1209 ein Neubau des Domes in Arbeit war, und auch in Mainz, zu dessen Erzdiözese Halberstadt gehörte, sollte 1239 ein Dombau mit gotischen Architekturelementen geweiht werden.

250 Jahre Bauzeit standen bevor, bis die dreischiffige, 106 Meter lange Kathedrale aus Muschelkalkstein vom Huy und Sandstein aus Blankenburg 1486 fertiggestellt werden konnte. Man errichtete zunächst die **Westfassade** und eine nicht mehr erhaltene Vorhalle – von ihr sind noch Bündelpfeiler zu beiden Seiten des Portals zu sehen –, die beide vor den Westteil des kleineren Vorgängerbaus gesetzt wurden. Die Fassade, zu der auch die Türme bis zum Rundbogenfries gehören, spiegelt den Übergang von der Romanik zur Gotik, die Kleeblattformen der Blendarkaden wie die Kelchblock- und Knospenkapitelle weisen auf eine Zisterzienserbauhütte, wohl Walkenried.

Eine verkürzte **Weltgerichtsdarstellung** ⑤ schmückt das Westportal. Christus thront als Weltenrichter hoch über einem ihn als König aus Juda symbolisierenden Löwen, die vier Evangelistensymbole Engel, Löwe, Stier und Adler zu beiden Seiten, und zwischen den Säulchen des Portalgewändes lugen Köpfe von Menschen unterschiedlicher Stände hervor.

Anstelle des romanischen Westwerks wurden ab etwa 1263 die drei westlichen Joche errichtet und mit dem Vorgängerbau verbunden. Gegen 1317 scheint dieser Bauabschnitt abgeschlossen gewesen zu sein. In den 1340er Jahren konnte man dann im Osten mit der dritten Bauphase, der **Marienkapelle** ⑥, beginnen, die im Scheitel des Chores liegt und 1362 konsekriert wurde. Hier sind die ältesten Glasmalereien

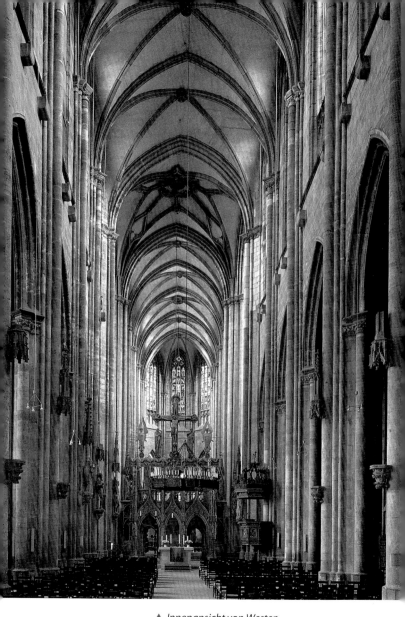

▲ *Innenansicht von Westen*

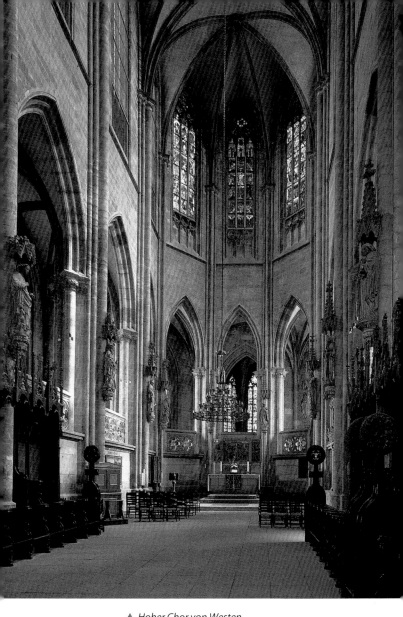

▲ *Hoher Chor von Westen*

des Domes aus der Mitte des 14. Jahrhunderts zu finden. 1401 konnte der langgestreckte gotische **Chor** geweiht werden. Die weitgehend erhaltenen steinernen Altäre des Umgangs waren den Aposteln gewidmet. Nach einer neuerlichen Unterbrechung wurden von 1437 bis 1463 die östlichen Joche des nördlichen und des südlichen Seitenschiffs erbaut, um den Anschluß an den nun schon seit fast 200 Jahren bestehenden Westteil des gotischen Baus herzustellen, und ab der Jahrhundertmitte errichtete man das Querhaus mit aufwendigen Sterngewölben. Zum Schluß wurde der Ostteil des Mittelschiffs vollendet und wie im westlichen Bereich mit Kreuzrippengewölben versehen. 1491 konnte die neue Halberstädter Bischofskirche von Erzbischof Ernst II. von Sachsen geweiht werden.

Im **Innenraum** der Kathedrale sind die vielen Bauphasen kaum bzw. nur an architektonischen Details ersichtlich. So werden die jungen Dienste des über 26 Meter hohen Mittelschiffs in der letzten Bauphase frei bis zu den Rippen des Gewölbes geführt, ohne wie im Westteil des Domes von Kapitellen unterbrochen zu sein. Die Betonung der vertikalen Linie in der Architektur kommt ferner durch den geringen Abstand der Langhauspfeiler zum Ausdruck. Man hielt also in der Spätgotik ganz bewußt noch an der Schlichtheit der frühgotischen Stilformen fest, um einen harmonischen Raumeindruck zu gewinnen.

Dagegen ermöglicht am **Außenbau** ein Blick auf die Nordseite des Domes allen Betrachtern, anhand der Gestaltung der Strebepfeiler und Strebebögen die einzelnen Bauabschnitte auseinanderzuhalten. Besonders auffallend ist der Kontrast an der Schnittstelle zwischen zweiter und letzter Bauphase nach dem dritten westlichen Joch, wo Früh- und Spätgotik mit konstruktiv-klaren Formen einerseits und überladenen, rastlos aufstrebenden Formen andererseits aufeinanderprallen. Das **Nordportal** ⑦ aus der Mitte des 15. Jahrhunderts zeigt mit seinem Bildprogramm, dem Marientod und den Martyrien der beiden Schutzheiligen Stephanus und Sixtus, im Vergleich zur Westfassade eine bezeichnende Weiterentwicklung der Portalidee.

Passionsfenster (Ausschnitt) ▶

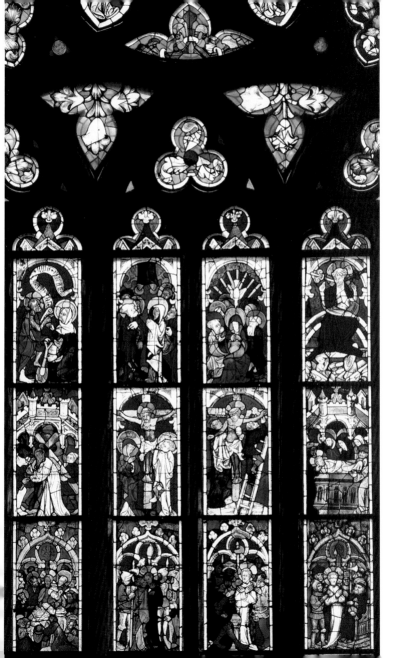

Die Ausstattung des Domes

Die Glasmalereien

Die ältesten erhaltenen Glasmalereien der Bischofskirche sind die der **Marienkapelle** ⑥, allerdings wurden hier in neuerer Zeit Ergänzungen vorgenommen. Im Zentrum, auf der mittleren Bahn des östlichen Fensters, stehen Szenen aus der Kindheitsgeschichte Christi und der Passion, auf den äußeren Bahnen sind alttestamentliche Könige und Propheten zu erkennen, Hinweis auf den Stammbaum Christi, die Wurzel Jesse, und die Weissagungen zur Heilsgeschichte. Auf dem nordöstlichen Fenster werden Engelchöre von Tugenden, Heiligen und Aposteln eingerahmt, Letztere gehören dem 19. Jahrhundert an, und auf dem südöstlichen Fenster verflechten sich Szenen aus dem Alten Testament unter dem Thema von Rettung und Verwerfung mit dem neutestamentlichen Gleichnis der fünf klugen und fünf törichten Jungfrauen. Unter den alttestamentlichen Darstellungen finden sich wiederum solche aus dem 19. Jahrhundert, viele nach Vorlagen von Julius Schnorr von Carolsfeld.

Im Scheitel des **Hohen Chores** ⑧ ist eine Glasmalerei mit der Kreuzigung Christi vom Anfang des 15. Jahrhunderts erhalten geblieben. Auch die zwölf Fenster des **Chorumgangs** entstanden zumeist in dieser Zeit, wobei es nach den Restaurierungsmaßnahmen und Neuschöpfungen des 19. Jahrhunderts nicht leicht ist, das ursprüngliche mittelalterliche Programm zu rekonstruieren. Mit Sicherheit gab es ein Christus-, ein Marien-, ein Johannes- und ein Martinsfenster, noch weitgehend bewahrt, außerdem Fenster zu den Heiligen Stephanus, Dionysius und Karl dem Großen, deren Glasmalereien z.T. fast vollständig, z.T. nur fragmentarisch erhalten blieben, sowie ein alttestamentliches Fenster. Dessen Fragmente integrierte man im 19. Jahrhundert in drei neugestaltete Fenster im nördlichen Chorumgang zur Schöpfungsgeschichte, den Büchern der Richter und Könige und den Prophetenerzählungen. Drei Zeilen des mittelalterlichen Christusfensters bilden zusammen mit einer 1897 ergänzten Reihe von Darstellungen das **Passionsfenster** ⑨ an der Nordostseite des Chorumgangs.

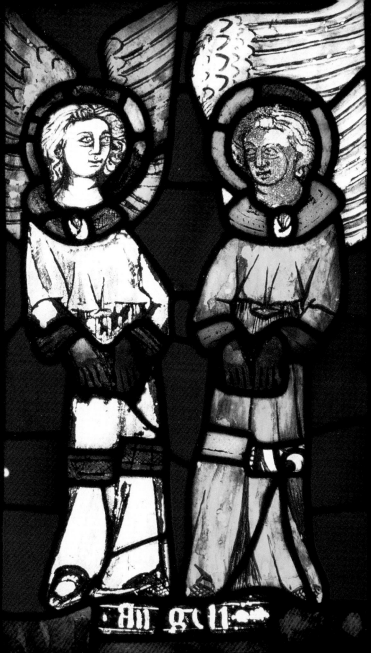

Die Skulpturen

Im Innenraum des Halberstädter Domes ist ein beträchtlicher Teil der spätmittelalterlichen Ausstattung erhaltengeblieben, so der reiche Skulpturenschmuck. Die Pfeilerfiguren im Hohen Chor über der Chorschranke, die zwölf Apostel und, hinter dem Hochaltar, die beiden Patrone des Domes, waren private Stiftungen aus der Zeit zwischen 1420 und 1470.

Heiligenfiguren, meist legendäre Märtyrer, schmücken auch die Pfeiler des Querhauses und des östlichen Langhauses. Für das Mittelschiff hatten sich angesichts der herannahenden Reformation anscheinend nicht mehr genügend Stifter gefunden. Zu den **Skulpturen** gehören nach heutiger Anordnung auf der Nordseite (von Westen): Katharina von Alexandrien, Johannes der Täufer, der Schmerzensmann, die Gottesmutter (um 1380) und Mauritius (1513); an den Vierungspfeilern: Sebastian (1510), Georg (1487) und Laurentius (1514), an der Nordempore eine Sündenfallgruppe. Auf der Südseite begegnet erneut Maria mit dem Christuskind; an den Vierungspfeilern: Erasmus (1509), Hieronymus mit dem Löwen und Maria Magdalena (1514) sowie an der Südempore Karl der Große, der in Halberstadt wie ein Heiliger verehrt wurde.

Auch die vor 1510 fertiggestellte **Lettnerhalle** ⑩, die als Lese- und Sängerbühne genutzt werden konnte, trägt Skulpturenschmuck, im Zentrum die Dompatrone Sixtus und Stephanus, flankiert von der Gottesmutter und Katharina von Alexandrien, an der Südseite die byzantinischen Ärzteheiligen Kosmas und Damian.

Über der Lettnerhalle erhebt sich als bedeutendstes Ausstattungsstück des Domes die vermutlich um 1220 entstandene **Triumphkreuzgruppe** ⑪, die aus dem romanischen Vorgängerbau übernommen wurde, wo sie am Ostende des Mittelschiffs ihren Platz gehabt hatte. Das Kreuz Christi, eingeschrieben in ein zweites mit kleeblattförmigen Balkenenden, wird von Engeln getragen, Anspielung auf seine Himmelfahrt wie auch seine Wiederkunft zum Gericht. Mit den Füßen auf einem Drachen stehend, unter dem Kreuz die Figur Adams, ist Christus der Sieger über das Böse und über die Sünde. Unter den Füßen der Maria zu seiner Rechten windet sich eine Schlange,

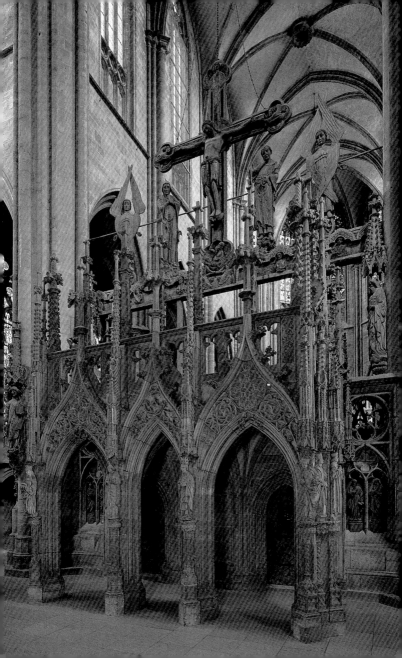

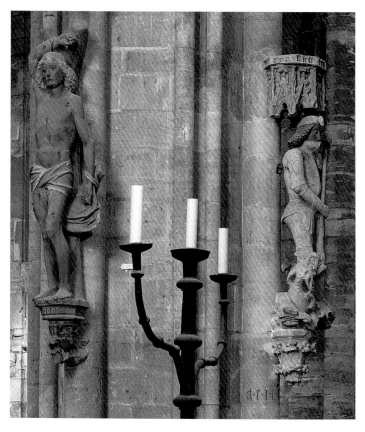

▲ *Hl. Sebastian (links) und hl. Georg (rechts)*

während Johannes zur Linken Christi triumphierend auf den Körper eines niedergeworfenen heidnischen Königs tritt. Die alttestamentlichen Engelgestalten zu beiden Seiten, Cherubim und Seraphim zugleich, sind nach der Vision des Propheten Jesaja mit sechs Flügeln versehen und werden nach der Beschreibung des Propheten Ezechiel von Feuerrädern begleitet. Auf dem Querbalken erscheinen auf der

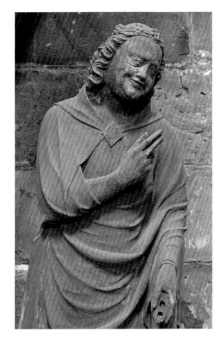

▲ *Verkündigungsengel*

Vorderseite als Halbfiguren die Apostel, auf der Rückseite Propheten und unter dem Kreuz, an die Auferstehung Christi erinnernd, der Engel und die Frauen am Grab. Die Halberstädter Triumphkreuzgruppe ist die früheste überkommene ihrer Art mit solchem Figurenreichtum und einem derart komplexen theologischen Konzept.

Im nördlichen Chorumgang blieb eine **Verkündigungsgruppe** ⑫ aus der Mitte des 14. Jahrhunderts erhalten. Maria und der Erzengel Gabriel waren ursprünglich mit einem Spruchband verbunden. An ihrer Seite, wohl aus derselben Werkstatt des Erfurter Severi-Meisters stammend, eine Figur der Maria Magdalena in kostbar bemaltem Gewand, die ursprünglich dem Zusammenhang eines Heiligen Grabes angehört haben dürfte.

Weitere Ausstattungsstücke

Vom Anfang des 15. Jahrhunderts stammen das Gestühl im Hohen Chor, die **Türen** ⑬ zum Chorumgang (heute im Domschatz) mit originaler Bemalung, das Adlerpult und der Sakramentenschrein. Der mächtige Heiltumsschrank, der einst auf dem Hochaltar seinen Platz hatte und sich jetzt im Domschatz befindet, entstand im 1. Viertel des 16. Jahrhunderts. Der 2. Hälfte des 14. Jahrhunderts gehört der mehrstufige Radleuchter im Hohen Chor an, während der großartige, noch geradezu romanisch wirkende **Radleuchter** im Mittelschiff des Domes 1516 von Propst Balthasar von Neuenstadt gestiftet wurde, dessen bronzene Grabplatte sich neben anderen auf der Südempore erhalten hat.

Ein Meisterwerk des Manierismus, 1558 geschaffen vom brandenburgischen Hofbildhauer Schenck gen. Scheußlich, ist das triumphbogenartige **Grabmal für Friedrich von Hohenzollern** ⑭ an der Südseite des Hohen Chores. Der sechs Jahre zuvor verstorbene Erzbischof im Zentrum des Bildprogramms ist von allegorischen Darstellungen umgeben, die sein Vertrauen in die Gnade Gottes und Zweifel an der Werkgerechtigkeit widerspiegeln. Inschriften betonen den Sieg Christi über den Tod und die Nichtigkeit allen Ruhmes.

Die **Kanzel** ⑮ von 1592 legt Zeugnis ab von der Reformation am Dom, die erst ein Jahr zuvor unter Bischof Heinrich Julius stattgefunden hatte, denn die Domherren waren beinahe die letzten in Halberstadt, die sich dem protestantischen Bekenntnis anschlossen. Das Chorherrenstift blieb dennoch bis zur Säkularisation 1810 bestehen – solange gab es ein konfessionell gemischtes Domkapitel –, während das Bistum Halberstadt nach dem Dreißigjährigen Krieg 1648 im Fürstentum Brandenburg aufging. Am Treppenaufgang der Kanzel symbolisieren drei weibliche Figuren die christlichen Tugenden Liebe, Hoffnung und Glaube, am Kanzelkorb erkennt man die vier Evangelisten mit ihren Symbolen und unter der Treppe den alttestamentlichen Helden Simson, der den Tempel der Philister zum Einsturz bringt. Unterhalb des Kanzelkorbes kündet ein Totentanz von der Vergänglichkeit weltlicher Standesunterschiede.

Die Zeit des Barock spiegeln im Dom neben dem **Orgelprospekt** ⑯ von Heinrich Herbst (1718) die **Grablege von Busche-Streithorst** ⑰

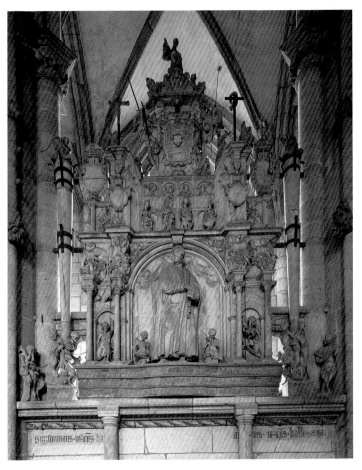

▲ *Grabmal für Bischof Friedrich*

(1696) an der Westwand des südlichen Seitenschiffs, das Cannstein-Epitaph (Ende 17. Jahrhundert) auf der Nordempore sowie die Grabmäler von Kannenberg (1605) und Britzke (1576) an den östlichen Vierungspfeilern.

Zerstörung und Wiederaufbau

Einen Monat vor Ende des Zweiten Weltkriegs wurde Halberstadt Opfer eines verheerenden Bombenangriffs, bei dem die Stadt zu etwa 80 % zerstört wurde. Den Dom trafen zwölf Bomben, die vor allem den Dachstuhl und das Gewölbe des Hohen Chores sowie des Neuen Kapitelsaales beschädigten. Der schlimmste Schaden, die Statik des Domes bedrohend, entstand am südwestlichen Vierungspfeiler, und noch heute ist die Rekonstruktion aus den 1950er Jahren am Stein deutlich zu erkennen. Bereits 1956, nach erfolgreichem Wiederaufbau, konnte der Dom und 1959 auch der Domschatz, der schon seit 1936 als Museum zugänglich gewesen war, neu eröffnet werden.

Der Domschatz

In nahezu 1000 Jahren gewachsen, zählt der Domschatz über 1200 Objekte unterschiedlicher Gattungen, die zur Ausstattung des Kirchenraumes oder der liturgischen Nutzung dienten: Paramente, Mobiliar, Schatzkammerstücke, Altarbilder, Skulpturen und Handschriften.

Zu den ersten und kostbarsten Schätzen des Bistums gehörten **Reliquien**, die seit der Spätantike als segenspendend und Wunder wirkend galten und ohnehin für jede Kirche unabdingbar waren. Man versprach sich von den Heiligen Fürsprache beim Jüngsten Gericht, und Partikeln ihres Leibes oder Berührungsreliquien schienen die Gegenwart der Verehrten zu garantieren. So glaubten die mittelalterlichen, in steter Angst um ihr Seelenheil lebenden Menschen, sich Heilsgewißheit verschaffen zu können. Doch standen auch weniger religiöse Aspekte hinter dem Reliquienkult, denn dieser diente nicht zuletzt Propagandazwecken, der Vermehrung der Altäre und damit auch der Pilgerscharen sowie der kirchlichen Einkünfte. Im Halberstädter Dom gab es in katholischer Zeit etwa vierzig Altäre, die zu den größten Einnahmequellen des Domkapitels zählten.

Das Heiltum wurde in aufwendigen Behältnissen verwahrt, die der Inszenierung der Reliquien galten und an Festtagen zur Schau gestellt wurden. Im Domschatz haben sich zahlreiche Reliquiare

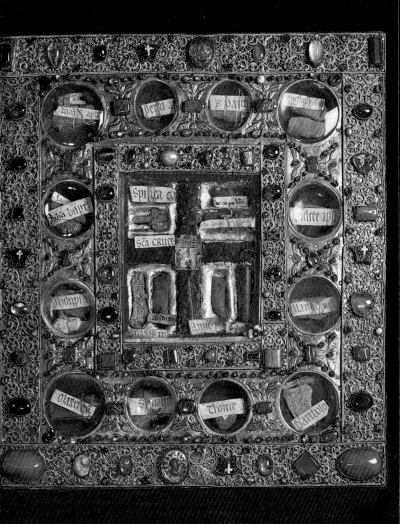

▲ *Tafelreliquiar*

verschiedenster Form erhalten, Zeugnisse der Goldschmiedekunst des 10. bis 14. Jahrhunderts, darunter mehrere **Armreliquiare, Straußeneigefäße** und ein mit Edelsteinen und filigraner Goldschmiedearbeit geschmücktes **Tafelreliquiar**. Dieses wurde einer byzantinischen Staurothek nachempfunden, es bewahrt Apostelreliquien und zwei Splitter des Heiligen Kreuzes, in Schauöffnungen aus Bergkristall deutlich erkennbar. Daneben finden sich kostbare, umgearbeitete Gläser des profanen Gebrauchs wie der aus einem byzantinischen Lampenglas gefertigte Karlspokal und Elfenbeindosen des 12. Jahrhunderts aus islamischer Produktion, die als Reliquienbehältnisse wiederverwendet wurden.

Die meisten Reliquien und zahlreiche Schatzkammerstücke gelangten infolge des vierten Kreuzzugs aus Byzanz nach Halberstadt. An diesem hatte Bischof Konrad von Krosigk teilgenommen, der nach Eroberung und Plünderung Konstantinopels, der Hauptstadt des byzantinischen Reiches, am 16. August 1205 mit reicher Beute Einzug in Halberstadt hielt. Der Tag wurde zu einem jährlich wiederkehrenden Feiertag erhoben, der nicht zuletzt durch großzügige Ablässe zahlreiche Pilger anlockte. 1208 erfolgte eine umfangreiche Schenkung des Bischofs an den Dom, und überlieferten Chroniken läßt sich in einigen Fällen mit Sicherheit entnehmen, welche der byzantinischen Preziosen im Domschatz auf den Kreuzzug oder die Schenkung zurückzuführen sind.

Aus Byzanz stammt eine prunkvolle **Weihbrotschale** des 11. Jahrhunderts, die in der Ostkirche bei der Abendmahlsfeier Verwendung fand. Die vergoldete Patene ist mit der Darstellung der Kreuzigung Christi versehen, eine griechische Inschrift zitiert die Einsetzungsworte der Kommunion und auf dem Rand der Schale sind kleine Bildnismedaillons von Kirchenvätern und Märtyrern in üppiges Rankenwerk eingebettet. Zur byzantinischen Kleinkunst gehören ferner drei kleine Reliquiare des heiligen Demetrios aus dem 10. oder 11. Jahrhundert.

In der Schatzkammer, die als Zither wohl schon seit dem 13. Jahrhundert zur Aufbewahrung der Kostbarkeiten des Domes diente, finden sich zahlreiche weitere Geräte des kirchlichen Gebrauchs. Ihre Herkunft aus den unterschiedlichsten Regionen dokumentiert die weitreichenden Handelswege des Mittelalters wie auch den lebhaften

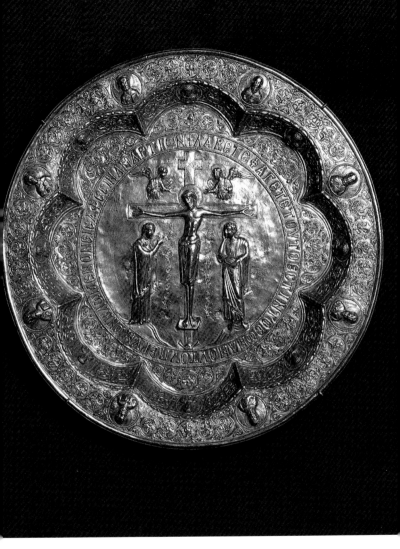

▲ Byzantinische Weihbrotschale

Austausch von Geschenken. Neben vergoldeten Abendmahlskelchen des 15. Jahrhunderts begegnen Hostiengefäße, ein mit feingeschnitzten Elfenbeinfiguren ausgestattetes **Marientabernakel**, eine französische Arbeit aus der Zeit um 1300, und Kreuze aus Silber, Bergkristall oder Zedernholz. Daneben sieht man Emailarbeiten aus Limoges und dem niedersächsischen Raum, einen **Gießlöwen** des 13. und seltene bemalte Holzschalen des 14. Jahrhunderts, diverse Perlstickereien, einen um 1300 gefertigten **Wärmeapfel** mit passender Lederhülle sowie eine Ablaßtafel aus den 1290er Jahren. Erwähnenswert sind nicht zuletzt die kostbaren Elfenbeinschnitzereien, darunter das älteste Stück des Domschatzes, ein spätantikes **Konsulardiptychon** aus dem Jahr 417, d.h. eine Schreibtafel, die der römische Konsul und nachmalige Kaiser Constantius bei seinem Amtsantritt als Luxusgeschenk an einen hohen Staatsbeamten vergeben hatte.

Der Neue Kapitelsaal von 1514, über dem Nordflügel des Kreuzgangs gelegen, beherbergt seit mehr als hundert Jahren in seinen Nischen die erhaltenen **Altarretabel** des Domes. Die Schnitzwerke und Tafelbilder entstammen zumeist der 2. Hälfte des 15. und dem Anfang des 16. Jahrhunderts, also der Blütezeit des Bistums nach Vollendung des gotischen Kirchenbaus. Die Reformation war in Halberstadt nicht mit einem Bildersturm verbunden gewesen, und so beließ man in der Bischofskirche auch nach dem Jahr 1591 die Kunstwerke an ihrem angestammten Platz. Eines der ältesten und schönsten Altarbilder des Domschatzes ist die **Madonna mit der Korallenkette**, um 1420 für die Marienkapelle entstanden. Das Zentrum der mittleren Tafel nimmt im wohlbekannten Bildschema einer Sacra Conversazione, eines heiligen Gesprächs, die Gottesmutter mit Kind ein, von den weiblichen Heiligen Anna, Barbara, Katharina und Maria Magdalena umgeben.

Aus der romanischen Liebfrauenkirche am Domplatz stammt der wuchtige **Stollenschrank** mit delikaten, ikonenhaften Malereien nach byzantinischen Vorbildern, auf seiner Front die Verkündigung an Maria. Er wurde wahrscheinlich in den 1240er Jahren der Kirche als Reliquienschrein gestiftet. Auch die thronende Gottesmutter mit Kind, eines der anmutigsten Marienbildnisse, um 1230, war ursprünglich in Liebfrauen beheimatet.

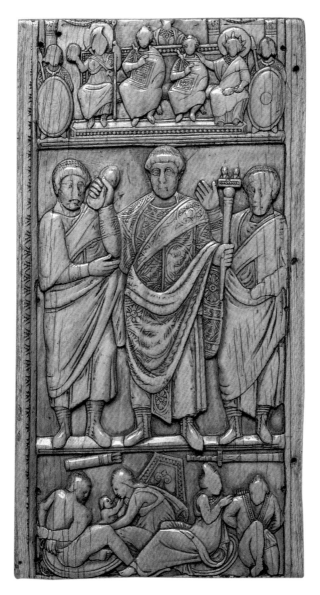

▲ Konsulardiptychon

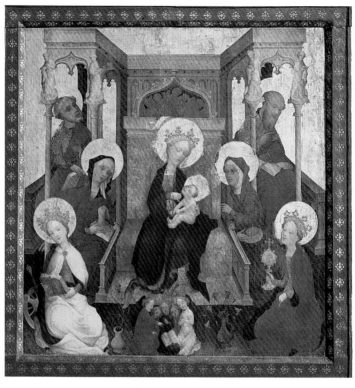

▲ *Madonna mit der Korallenkette*

Etwa 90 **liturgische Gewänder**, drei romanische Bildteppiche, gestickte Altarbehänge, Fastentücher, Marienmäntelchen, Prozessionsfahnen und andere Textilien bilden mit über 500 Objekten eine der größten und bedeutendsten Sammlungen mittelalterlicher **Paramente** der Welt.

Kaseln, Dalmatiken und Pluviale spiegeln nicht nur Luxus, Machtentfaltung und hierarchische Ordnung der Geistlichkeit, sondern lassen mit ihren feinen Geweben, oft Importwaren aus italienischer Produktion, auch die mittelalterliche Hochschätzung von Textilien als Kunstwerke und begehrte Handelsobjekte lebendig werden. Ein Meß-

Spätmittelalterliche Kasel ▶

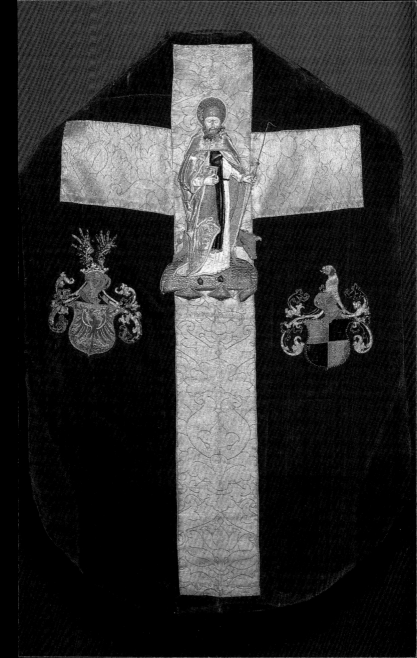

gewand der 1. Hälfte des 16. Jahrhunderts aus rotem Samt mit einer aufwendigen Reliefstickerei des heiligen Antonius auf dem Kaselkreuz wurde, wie die beiden Wappen erkennen lassen, von einem Angehörigen des Hauses Brandenburg-Hohenzollern, vielleicht dem im Hohen Chor bestatteten Erzbischof Friedrich, gestiftet.

Der **Abrahamsteppich** und der **Christus-Apostel-Teppich** hingen nachweislich im 19. Jahrhundert und noch bis in die 1930er Jahre an den Rückwänden des Chorgestühls. Sie sind die frühesten erhaltenen Bildwirkereien Europas, wahrhaft einzigartige Zeugnisse der Kunst der Mitte des 12. Jahrhunderts, wohl aus dem niedersächsischen Raum, und beeindrucken durch ihre Farbigkeit wie die eindringliche Darstellungsweise. Während der ältere Teppich die alttestamentliche Geschichte von Abraham und Isaak ausführlich in einer Folge mehrerer Szenen erzählt, nimmt eine apokalyptische Vision der Wiederkunft Christi am Ende der Zeiten die gesamte Bildfläche des zweiten Teppichs ein. Christus thront auf einem von den Erzengeln getragenen Regenbogen, die Apostel sind zu beiden Seiten sitzend angeordnet und turmartige Bauten sollen das himmlische Jerusalem symbolisieren.

Der **Karlsteppich** entstand im 2. Viertel des 13. Jahrhunderts wohl für die Klerikergemeinschaft Kaland, die in Halberstadt bezeugt ist und deren Ideal die Freundschaft und Freigiebigkeit war. Karl der Große ist als Philosophenkaiser von vier antiken Autoren umgeben, Inschriften preisen Großzügigkeit und Freundschaft. Die beiden **Marienteppiche**, die einst die 1516 geweihte **Neuenstädter Kapelle** ⑱ und in der Neuzeit auch die Chorschranken hinter dem Hochaltar des Domes schmückten, datieren an den Anfang des 16. Jahrhunderts. Vor der Kulisse einer paradiesischen Landschaft schildern insgesamt zwölf Szenen das Leben der Gottesmutter, darunter die Vermählung von Maria und Josef sowie die Marienkrönung.

Christus-Apostel-Teppich (Detail) ▶

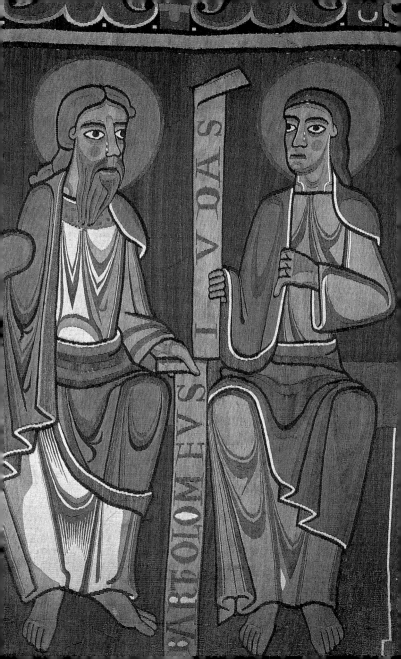

BARTOLOMEVS · IVDAS

Legende zum Grundriß

① Kreuzgang
② Alter Kapitelsaal
③ Stephanuskapelle
④ Grabmal für Johannes Semeca
⑤ Westportal mit Weltgericht
⑥ Marienkapelle
⑦ Nordportal
⑧ Glasmalerei mit Kreuzigung
　Christi
⑨ Passionsfenster

⑩ Lettnerhalle
⑪ Triumphkreuzgruppe
⑫ Verkündigungsgruppe
⑬ Tür zum nördlichen Chorumgang
⑭ Grabmal für Friedrich von
　Hohenzollern
⑮ Kanzel
⑯ Orgelprospekt
⑰ Grablege Busche-Streithorst
⑱ Neuenstädter Kapelle

Literatur: P. Hinz, Gegenwärtige Vergangenheit. Dom und Domschatz zu Halberstadt, Berlin 1962. – J. Flemming / E. Lehman / E. Schubert, Dom und Domschatz zu Halberstadt, Berlin 1974 (1988). – G. Leopold / E. Schubert, Der Dom zu Halberstadt bis zum gotischen Neubau, Berlin 1984. – P. Findeisen, Halberstadt – Dom, Liebfrauenkirche, Domplatz, Königstein 2. Auflage 1996 (Die Blauen Bücher). – Kostbarkeiten aus dem Domschatz zu Halberstadt, Halle 2001.

Halberstadt
Bundesland Sachsen-Anhalt
Domschatz-Verwaltung, Domplatz 16 a, 38820 Halberstadt

Aufnahmen: Sigrid Schütze-Rodemann und Gert Schütze, Halle/Saale.
Titelbild: Kulturstiftung Sachsen-Anhalt, Fotograf: Ulrich Schrader.
Zeichnungen Seite 3 und 4: G. Leopold / E. Schubert, Der Dom zu Halberstadt bis zum gotischen Neubau, Akademie Verlag, Berlin 1984.
Druck: Mediencenter, Kienberg GmbH

Rückseite: Marienteppich (Detail)

DKV-KUNSTFÜHRER NR. 405
12., überarbeitete Auflage · ISBN 978-3-422-99069-2
© Deutscher Kunstverlag GmbH Berlin München
Lützowstraße 33 · 10785 Berlin
www.deutscherkunstverlag.de